子どもに伝えたい
和の技術
②

わし
和紙
WASHI
著　和の技術を知る会

# はじめに

## 豊かで広い和紙の世界

　「和紙」と聞くとみなさんは何を思い浮かべるでしょうか。この100年で日本人の生活は大きく変わり、ふだんのくらしの中で、和紙はあまり見かけなくなりました。それは西洋（ヨーロッパやアメリカ）で生まれた「洋紙」が使われはじめたからです。洋紙は早くから機械化が進み、大量に安く作られました。これに対して和紙は、中国から伝わり1500年もの間、日本の風土で育ち、みがかれてきましたが、手作業で作られてきたために、一度に大量に作ることはできませんでした。今でこそ、洋紙が主流になりましたが、少し前の日本では、いろいろなものを和紙で作り、生活に役立てていました。障子や襖など今も見られるもののほか、傘や本、おもちゃなど、くらしのあちこちに和紙が使われていたのです。

　現代のわたしたちのくらしでも、自然資源で作られる、うすく、強く、じょうぶな和紙のすばらしさ、そのよさは見直され、世界にも知られるようになりました。今ではユネスコ無形文化遺産としても認められています。

　このような和紙がどんな技術で作られ、どんな背景があるのか、いっしょにたずねてみましょう。知れば知るほどに、日本の和紙の文化の深さを知り、そのすばらしさがわかるはずです。

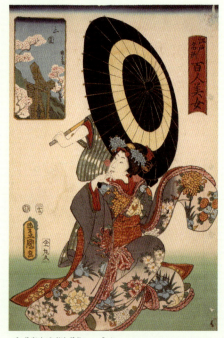

「江戸名所百人美女」（三圍）
歌川豊国画（東京都立中央図書館所蔵）

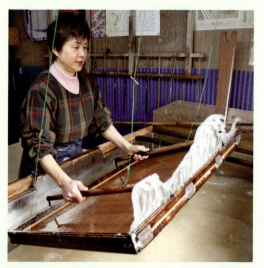

本美濃紙の手すき作業

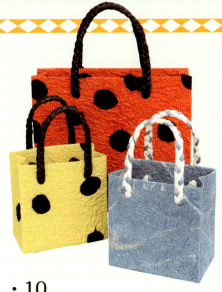

### 和紙の世界へようこそ・・・・・4
　　和紙の魅力①　和紙とくらし…………4
　　和紙の魅力②　遊び・雑貨・文房具………6
　　和紙の魅力③　和紙アート・折形・金唐紙………8

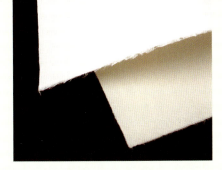

### 和紙って何？・・・・・10

### 和紙の種類を知ろう・・・・・12
　　原料で知る…………12
　　おもな産地で知る……………13
　　使いみちで知る……………14

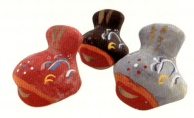

### 日本各地の和紙産地マップ・・・・・16

### 和紙の技を見てみよう！・・・・・18
　　手すき和紙のスゴ技①　大きな紙も均一にすく技……………18
　　手すき和紙のスゴ技②　無形文化財3つの技……………20
　　機械すき和紙のスゴ技……………22

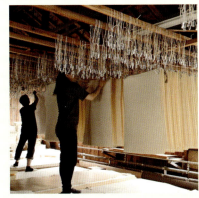

### 手すき紙を作ろう・・・・・24

### もっと和紙を知ろう・・・・・26
　　和紙の歴史……………26
　　広がる和紙の世界……………28
　　和紙と祭り……………30
　　和紙職人になるには……………31

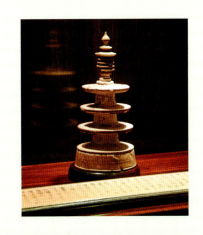

# 和紙の世界へようこそ

わたしたちのくらしの中で、「和紙」はとてもたいせつなものです。だいじなことを書いて記録をしたり、ものを包んだり、紙でいろいろなものを作ったりと、くらしに役立ててきました。

## 和紙の魅力①
## 和紙とくらし

和傘、提灯、障子など、かつてのわたしたちのくらしは、和紙でできた、たくさんのものが活躍し、それらは今も作られています。

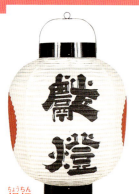

### 提灯
竹骨を輪にして作った型に、和紙をはった、尺五丸とよばれる、祭礼用のあかり用です。

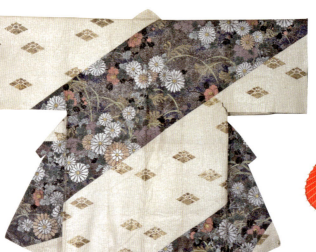

### 紙衣の着物
コンニャクのりや柿しぶをぬって、じょうぶにした、紙でできている着物。

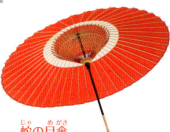

### 蛇の目傘
雨の日に使う伝統的な和傘。竹の骨組みに和紙をはり、油引きして水をはじくようにしています。

### 障子
和紙をはった障子は、外からあかりがうっすらと入る独特のものです。かつて日本の家には障子が多く見られました。

### 山鹿灯籠
室町時代から伝わる熊本県山鹿市の山鹿灯籠まつりで踊る人たちが頭にのせる、和紙だけで作られるあかりです。

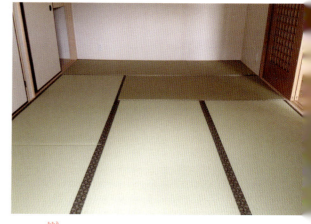

### 和紙の畳
色あせしにくく、ダニやカビの発生をおさえてアレルギー体質の人にも安心といわれています。

### 帽子（キャップ）
和紙ならではの、軽く通気性がよい帽子。

### ドレス
レースもフリルもすべて和紙で作られています。和紙のやわらかさとはりが生かされています。

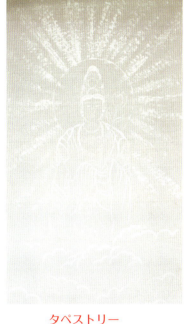

### タペストリー
和紙の透かしの技術を生かし、ごくうすい部分に仏画をえがき、光があたると浮き出てくるタペストリー。

### ベスト
ヒモ状の和紙糸で編んだベストは吸湿性、保温性にもすぐれています。

### 座布団
表面が和紙でできた座布団、中に綿が入っておりじょうぶです。

### 壁紙
飛雲（21ページ参照）を散らした和紙の壁紙は、通気性もよく吸湿性もすぐれています。

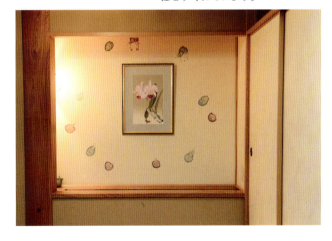

### 屏風
和紙で作られた、現代風の屏風。

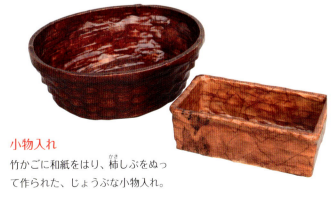

### 小物入れ
竹かごに和紙をはり、柿しぶをぬって作られた、じょうぶな小物入れ。

# 和紙の魅力② 遊び・雑貨・文房具

日本では昔から和紙を使って作った遊び道具や雑貨、くらしに使う文房具などがたくさん作られています。

## 遊びの和紙

### 恐竜ペーパークラフト
組み立て式、和紙のシワ加工で、恐竜の肌のごつごつした感じが出ています。

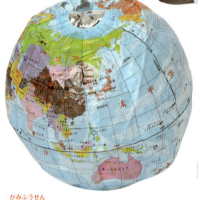

←パラサウロロフス

←ティラノサウルス

←フクイラプトル

### 紙風船
昔ながらの紙風船は明治24年ごろから登場して、大正、昭和のおもちゃとして親しまれてきました。

### 張り子
粘土などで作られた型に和紙を重ねてはりつけ、型はぬくので中は空どう。お守りやおもちゃとして作られています。

### ウサギとクマ
和紙をはりあわせて作った、動物の顔だけのかざり。

### 窓かざり和紙シール
和紙でできた窓かざり。ぬらすだけではれます。

### 和凧
木や竹で組んだ骨に、和紙をはって作る和凧。日本の正月の遊びとして知られています。

## 和紙の世界へようこそ

### 楽しい雑貨

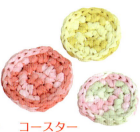

**コースター**
和紙をヒモ状に長くして、編みあげたコースター。

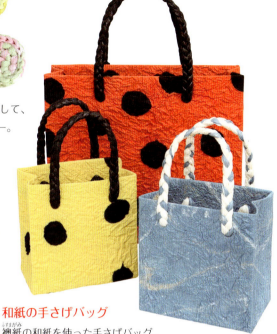

**扇子（せんす）**
扇子の使いみちはさまざま。これは、おどりの舞扇（まいおうぎ）やかざりとして使われます。

**うちわ**
和紙で作られているうちわは、じょうぶで軽く、風を送るのに夏はかかせません。

**和紙の手さげバッグ**
襖紙（ふすまがみ）の和紙を使った手さげバッグ。とてもじょうぶです。

**時計**
やわらかな手ざわりで温かみのある和紙時計。

**コインケース**
和紙の風合いもあり、軽くてくしゃくしゃにしてもだいじょうぶ。

**和紙の紙入れ**
紙入れは紙幣（お札）や鼻紙などを入れて持ち歩くのに利用します。

### 和紙の文房具（ぶんぼうぐ）

**巻き紙・料紙（まきがみ・りょうし）**（14ページ参照）
筆で手紙を書くときなどに使います。

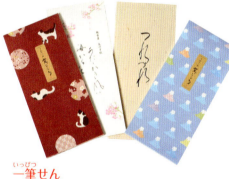

**一筆せん（いっぴつせん）**
細長い短ざく形の便せん。ちょっとしたひと言を書いて相手に伝えるのに便利です。

**封筒・便せん（ふうとう・びんせん）**
和紙の独特な風合いを生かした、封筒と便せん。

**和綴じ本（わとじぼん）**
日本独特の製本（せいほん）のしかたで、糸を使う和綴じという方法で作ります。

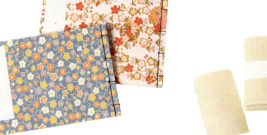

**名刺（めいし）**
手すきの和紙を使った、周辺が少し厚い和紙名刺。

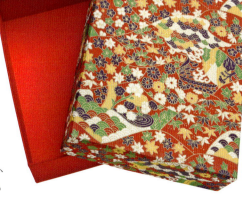

**文箱（ふばこ）**
書状（しょじょう）や手紙を入れておく、和紙でできた箱です。表面には千代紙がはられています。

# 和紙の魅力③ 和紙アート・折形・金唐紙

和紙の素材を十分に生かして、絵や和紙人形など、日本独特のすばらしい美の世界が広がります。

## 和紙アートの世界

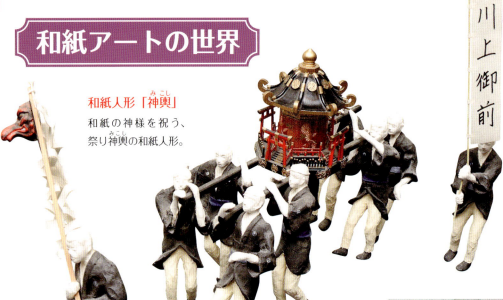

**和紙人形「神輿」**
和紙の神様を祝う、祭り神輿の和紙人形。

**和紙のあかり**
和紙の行灯に墨絵が美しくえがかれています。

**ちぎり絵「フラワー」**
和紙を指でちぎり、のりではって作る絵画のことです。和紙のもつ温かさや、水彩画のような透明感があります。

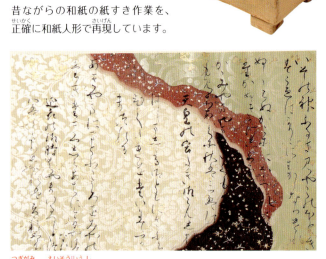

**和紙人形「紙すき」**
昔ながらの和紙の紙すき作業を、正確に和紙人形で再現しています。

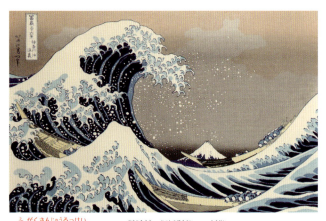

**継紙の詠草料紙**
継紙は色や質のちがう紙を数種継ぎ合わせて1枚の和紙としたもの。和歌や手紙、物語などが書かれます。

**「富嶽三十六景」**（神奈川沖浪裏）葛飾北斎画（複製）
浮世絵の版画にはじょうぶな手すきの和紙が使われます。

# 和紙の世界へようこそ

## 心を包む折形

お祝い事でお金を包むときの「祝儀袋」や「のし袋」、贈り物などには、「のし紙」をかけます。これらはみんな、「折形」がルーツです。

折形は鎌倉時代に生まれた礼法（礼儀）のひとつで、贈り物や、儀式などに使う和紙のかざりなどのことです。天皇家や、将軍家を中心に伝えられ、室町時代には武家社会に、さらに、江戸時代には一般の人々にも折形が広まりました。おもにコウゾの皮を主原料とした和紙を使います。

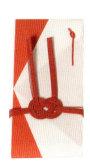

**祝儀袋**
祝儀袋は、お祝いの贈り物としてわたす現金を包む袋のことをさします。お祝い事に用いられます。

**木の花包み**
木の花を包んだり、正月の松かざりにも使えます。

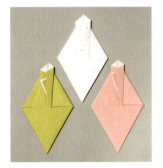

**きなこ包み**
ももの節句にお雛に菱餅をそえるきなこを入れます。

**きなこ包み**
端午の節句に使われ、かぶとと菖蒲の葉をあらわしているといわれています。

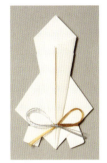

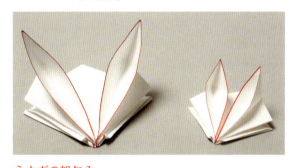

**うさぎの粉包み**
十五夜、お月見のときに、きなこを包んでお団子にそえます。

## 華麗な金唐紙

ヨーロッパの宮殿や寺院の壁や天井に使われていた型押しや彩色されていた革が江戸時代に日本に伝わり、その後、和紙を使い加工し再現され金唐紙（金唐革紙）とよばれました。金箔や錫箔をはった和紙を湿らせ版木（もようの型）にあて、ブラシでたたいてもようを浮き出させてから、漆・ワニスをかけてつやを出します。明治時代の洋風建築に高級壁紙として使われ、輸出もさかんでした。伝承者も少なくなりましたが、今でも国会議事堂など国内10か所ほどで見られます。

**花唐草**

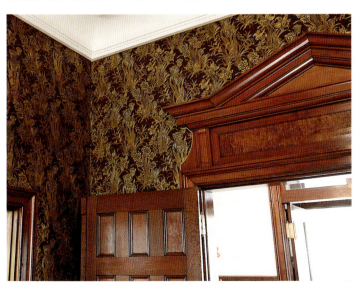

秋田県大仙市「旧池田氏庭園」の洋館内の壁紙

**小鳥と蔦**

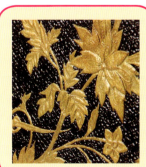

# 和紙って何？

和紙は、5世紀ごろ中国から伝わった紙作りの技術が、日本の原料を使い、日本独自で発達した紙のことです。長い伝統をもつ和紙は、ほかの国には見られない日本特有の文化を作りました。

## 植物からできる和紙

和紙は、多年生植物の原料から取り出した繊維で作られています。その繊維を、煮てたたいてやわらかくし、すいて作ります。植物の繊維はセルロースとよばれ、水にとけずなじむ性質があります。この繊維に水を吸わせ、繊維どうしを結びつけ、シート状にして乾燥させたものが和紙です。和紙は、強くやぶれにくく、うすくて軽いのも特徴です。

## 和紙の原料

和紙のおもな原料は「コウゾ」「ミツマタ」「ガンピ」の3種類です。現在はこの3種類を中心にしてまぜ合わされ、産地や製造法によっていろいろな種類の和紙が生み出されています。日本に伝わったころはアサも使われていました。

### コウゾ

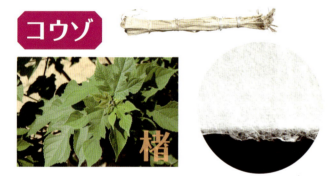

コウゾは、クワ科の落葉低木で成木は3メートルにもなります。日本中にあり、栽培しやすく毎年収穫できます。繊維も6～21ミリと太く長いのも特徴で、一番多く使われる和紙の原料です。

### ミツマタ

ミツマタはジンチョウゲ科の植物で、枝の先が3本に枝分かれするところからミツマタとよばれています。繊維は3～5ミリと短くやわらかくて細く、紙になると、印刷にむいています。

### ガンピ

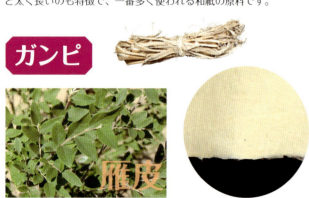

ジンチョウゲ科の落葉低木です。栽培がむずかしいので、山に生えているのをとって使います。繊維は3～5ミリと短く平たいので、強度のある紙となります。

### トロロアオイ

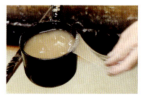

トロロアオイの根は重要な補助材料です。根をつぶし水につけたときにとけ出る、〈ネリ〉とよばれるねばりのある液を原料の繊維にまぜて使います。これを使うことによって、紙をすくときに繊維が、水中で1本1本むらなく分離されて、きれいな紙ができあがります。

## その他の和紙原料

**イネ**
もとは中国で使われ、日本では鎌倉時代に山梨県で書画用紙として使われていました。

**タケ**
繊維がかたく時間と手間がかかるので生産は少量です。おもにマダケやハチクが使われ、書画用紙などに使われます。

**アサ**
紙すきの技術が中国から伝えられた5世紀ごろはアサが和紙のおもな原料でした。現在は手間がかかるので少なくなりました。

ほかにもササ、カジノキ、イトバショウなど、いろいろな植物が原料になりますが、その多くはコウゾやミツマタにまぜて使われたりします。

## 和紙のすごい特徴

**通気性にすぐれている**
和紙を拡大して見ると長い繊維がからみ合い、たくさんのすき間があり、空気が行ききします。

**じょうぶで長もち**
和紙はいたみにくく、1000年以上前の紙も残っています。古い教典など、今も奈良県の正倉院にたいせつに保存されています。

**環境に優しい**
手すき和紙は畑で栽培される多年草のコウゾなどを使います。森林を使わないのでもとにもどるまで、何年もかかる木材とはちがい、自然保護になります。

- 障子
- 巻物
- 賞状
- 和紙の手紙
- 着物の包み
- 畑
- エコマーク

**温かみがある**
手すきの和紙などには、心をなごやかにする温かみがあります。

**折りたたみに強い**
和紙は長い繊維で、できているので、くり返し折りたたんでもやぶれません。

**リサイクルに適している**
和紙はほとんど植物繊維でできており、薬品を使わずに作るのでリサイクルにむいています。再生紙・古紙として、ハガキや便せんなどに再生されています。

# 和紙の種類を知ろう

原料のちがいやすき方、技法の組み合わせによって、さまざまな種類の和紙ができます。また、産地や使う目的によってもいろいろな紙が生まれるのです。

## 原料で知る

和紙の原料のコウゾ・ミツマタ・ガンピ。それらを使って作る、代表的な紙を知りましょう。

強くてじょうぶな紙なので、たいせつな公文書や経典、書籍などに使われてきました。和紙の代表的なものです。障子紙や襖紙、書画用紙などの材料としても用いられます。

うすくてじょうぶ、繊細で光沢もあり、なめらかな紙で、いろいろな目的に広く使われます。墨・インクの両方との相性もよく、明治時代から紙幣（お札）や金・銀箔を保護する箔合紙の材料などにも用いられています。

繊維の目が細かく、うすくなめらかで、じょうぶであり、虫の害にも強いので、「紙の王」とよばれていました。平安時代には、かな文字を書いたり写経や手紙などの用紙として使われていました。

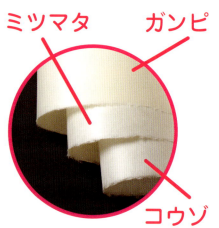

## おもな産地で知る

和紙は全国各地で作られています。それらはそれぞれの土地に合った深い歴史をもっています。全部は紹介できませんのでおもなところを紹介します。
（全国の産地は16～17ページ参照）

### 門出和紙（新潟県）

コウゾを原料にした紙で、凧にはる紙として有名でした。障子紙や書画用紙などに使われます。

### 本美濃紙（岐阜県）

紙質が強く、うすくてじょうぶなので本や、文書の写し、書状の包みなどに使われます。障子紙としても使われています。

### 越前奉書紙（福井県）

将軍の命令を部下の名で出す「奉書」という書式から、のちに奉書紙といわれるようになりました。シワがよりにくく厚手のふっくらとした紙で、お祝いの目録などを書く用紙として使われます。

### 石州半紙（島根県）

石州和紙の中でも石州半紙が有名です。じょうぶで帳簿などに使われてきました。そのほか、書籍・短ざく・名刺など、いろいろな目的に使います。

### 杉原紙（兵庫県）

コウゾが原料で、昔、武士や僧侶が使う贈り物の包みに使ったり、武家の公文書などに多く用いられたりしました。奈良時代から1300年ほどの歴史をもちます。

### 細川紙（埼玉県）

細川紙は埼玉県の小川町と東秩父村で作られています。原料はコウゾのみを使い、ネリはトロロアオイを使い、その作り方は薬品などを使わない昔ながらのものです。

### 伊予和紙（愛媛県）

江戸時代中期に和紙作りがはじまったといわれています。コウゾを使って、作られていました。書道の半紙や版画を摺るのに使ったり、のし袋や免状用紙、襖紙に使われたりします。

### 土佐和紙（高知県）

平安時代からの和紙の産地で、明治時代には全国一ともいわれていました。土佐典具帖紙は、日本一うすい和紙といわれ、美術品・文化財などの修復などに使われています。

## 使いみちで知る

わたしたちのくらしの中に必要ないろいろなものが和紙で作られています。それらは使い方によってよび方がちがいます。和紙ならではの紙の種類を知りましょう。

### 料紙

平安時代ごろ貴族や宮廷人によって書かれた文字がひきたつように、和紙を染めたり、もようを入れたり（20〜21ページ参照）し、さらにそれらをはり合わせたり、金銀の箔で加工したりしました。これらの紙を料紙といいます。

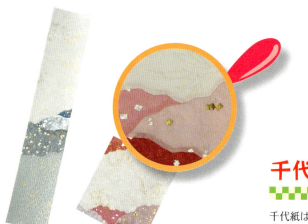

### 千代紙

千代紙はもともと京都が最初でした。江戸時代の中ごろ、木版摺りの技術がさかんになり、色使いの鮮やかな千代紙がたくさん作られました。折り紙や工芸品などに使われます。

### 友禅紙

友禅紙は江戸時代に扇絵で活躍した宮崎友禅斎に由来します。着物の友禅染めなどに代表されるように、多くの色を使って動物、植物、風景などの絵が使われています。

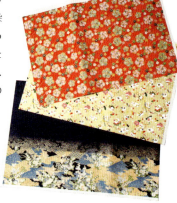

### 小間紙

和菓子などの包み紙、祝儀袋や懐紙、折り紙やランチョンマットなど、いろいろな目的で加工されて使われます。

### 箔打紙

仏像や寺院のかざり、美術工芸などに使われる金箔や銀箔。紙のようにうすくたたきのばした金箔や銀箔を作る工程でしあげに使う紙です。

### もみ紙

もんでやわらかくしてシワをつけた紙。独特の風合いがあり、包装や和紙人形に使います。また、紙衣などにも用いられていました。

## 和紙の種類を知ろう

### 画仙紙(がせんし)

雅仙紙、雅箋紙とも書き、中国では宣紙といいます。色が白く、墨汁をよく吸うので書画にむいています。

### 色紙(しきし)

和歌、俳句、書画などを書く、正方形の料紙のことです。色紙という名前は、もともとは染色した紙のことをいいました。白一色の紙よりも次第にさまざまな色や質感をもった厚紙を使用するようになりました。

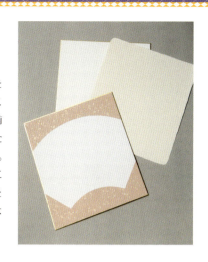

### 障子紙(しょうじがみ)

現在のように、うすい和紙をはった障子がはじまったのは平安時代の後期です。あかり障子とよばれ、襖より100年後に登場したといわれています。障子紙は通気性のよいコウゾを原料にした本美濃紙が有名です。

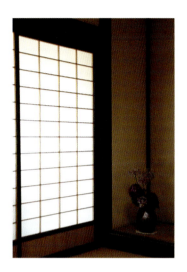

### 襖紙(ふすまがみ)

襖は部屋と部屋を仕切るのに使います。その襖の上にはる紙を襖紙といい、鳥の子紙とよばれるじょうぶなガンピ紙がよく使われます。中国から伝わった美術紙も、唐紙とよばれ襖紙によく使われます。

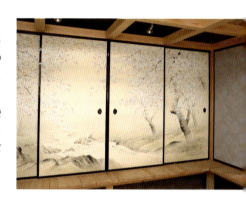

## 紙幣(お札)と越前和紙

うすくてじょうぶで、水に強い越前和紙(福井県)は印刷にもむいていて、江戸時代は藩札にも使われていました。藩札とは江戸中期から、その地域だけで使える紙幣のことです。その後、明治維新をむかえると、明治政府は各藩がそれぞれに発行していた藩札を統合するため、統一紙幣である太政官札を発行します。その後、紙幣は政府の手で作られるようになりましたが、紙幣作りのために越前の紙すき職人が、伝統技と西洋の技術をひとつにした新しい和紙を開発します。この紙はミツマタを原料にして作られ、ねばり強さが特徴です。大蔵省(現財務省)に設けられた印刷局にちなんで局紙とよばれ紙幣や賞状、証書、証券用紙など保存性が必要なものに使われ、今も活躍しています。

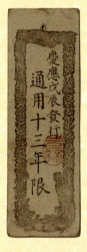
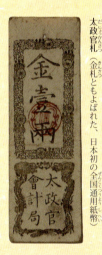

太政官札(だじょうかんさつ)(金札ともよばれた、日本初の全国通用紙幣)

紙幣局証文(しへいきょくしょうもん)

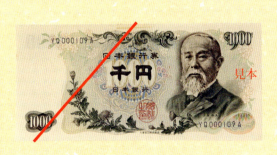

# 日本各地の和紙産地マップ

日本全国にはたくさんの和紙の産地があります。貴重な和紙文化を未来へつなげるために、手間のかかる和紙作りを、今も各地で続けているのです。

※このマップは、「全国手すき和紙連合会」の資料をもとに、2014年12月に調査したものです。

### 佐賀県
**名尾和紙**
コウゾの原種「カジ」を使った和紙で、その栽培から和紙作りがはじまります。透明感のある質感が特徴です。

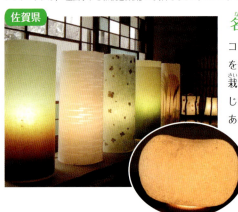

### 岐阜県
**美濃和紙**
美濃和紙の特徴を生かした「岐阜提灯」。お盆や七夕かざりなどに使われます。

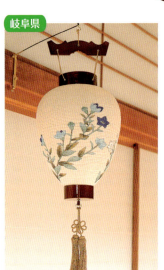

### 高知県
**土佐和紙**
全国的にも有名な和紙の産地。小物やインテリアなどに利用されています。写真はクジラ（上）とタツ（右）の「土佐和紙雁皮張子」。（→13ページ参照）

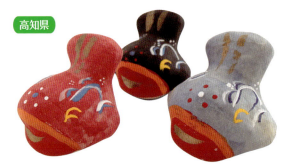

- 鳥取県　因州和紙
- 福井県　越前和紙（越前奉書紙）／若狭和紙
- 島根県　石州和紙（石州半紙）／出雲民芸紙／斐伊川和紙／広瀬和紙
- 京都府　黒谷和紙／丹後和紙
- 岡山県　樫西和紙／備中和紙／横野和紙
- 兵庫県　淡路津名紙／杉原紙／ちくさ和紙／名塩和紙／神戸和紙
- 山口県　徳地和紙
- 広島県　大竹和紙
- 福岡県　八女和紙
- 佐賀県　名尾和紙
- 沖縄県　琉球紙／芭蕉紙
- 熊本県　水俣和紙／宮地和紙
- 鹿児島県　さつま和紙
- 愛媛県　伊予和紙／大洲和紙／周桑和紙
- 徳島県　阿波和紙／拝宮和紙
- 高知県　土佐和紙
- 奈良県　吉野和紙
- 和歌山県　高野紙／保田紙／山路紙
- 滋賀県　なるこ和紙
- 三重県　伊勢和紙／深野和紙

## 富山県

### 越中和紙
色とりどりの型染めの工芸和紙が有名。千代紙や和紙小物などに利用されます。

## 山形県

### 深山和紙
400年以上の歴史のある、コウゾを原料とした和紙。もみ紙も多く作られ、和紙人形などに活用されています。

## 岩手県

### 成島和紙
和紙の接着剤にノリウツギを使い、そのノリウツギが育つ本州の北限が岩手県となるため、最北の和紙といわれています。そぼくな風合いが特徴です。

## 福島県

### 上川崎和紙
二本松市では1000年をこえるコウゾ和紙の歴史があります。紫式部や清少納言が愛用した「まゆみがみ」が作られていたといわれています。

## 長野県

### 内山紙
美濃和紙の技術が伝わり、江戸時代に強靭な障子紙として有名になりました。そのじょうぶさを生かし、新潟県の「白根大凧合戦」の大凧（畳24枚分）にも使われています。

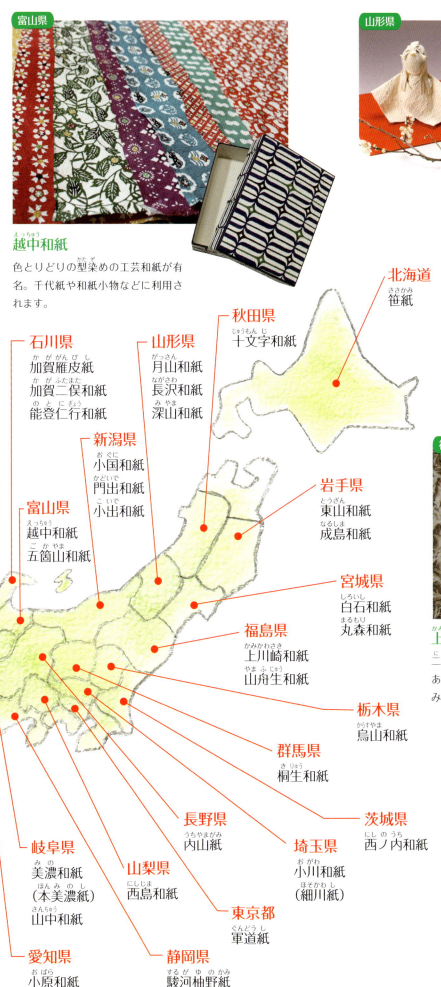

- 北海道 笹紙
- 秋田県 十文字和紙
- 石川県 加賀雁皮紙／加賀二俣和紙／能登仁行和紙
- 山形県 月山和紙／長沢和紙／深山和紙
- 新潟県 小国和紙／門出和紙／小出和紙
- 岩手県 東山和紙／成島和紙
- 富山県 越中和紙／五箇山和紙
- 宮城県 白石和紙／丸森和紙
- 福島県 上川崎和紙／山舟生和紙
- 栃木県 烏山和紙
- 群馬県 桐生和紙
- 長野県 内山紙
- 茨城県 西ノ内和紙
- 埼玉県 小川和紙（細川紙）
- 岐阜県 美濃和紙（本美濃紙）／山中和紙
- 山梨県 西島和紙
- 東京都 軍道紙
- 愛知県 小原和紙
- 静岡県 駿河柚野紙

# 和紙の技を見てみよう！

越前和紙（福井県）には、何百年も受けつがれる技があります。昔ながらの手すき和紙と、大量生産を可能にした機械すき和紙の技を紹介します。

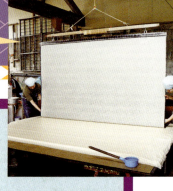

すき終わった紙は簀ごとクレーンで持ち上げ、重ねていきます。

## 手すき和紙のスゴ技① 大きな紙も均一にすく技

材料の用意から紙すき・出荷まで、多くの人が協力し合い、よりよい紙作りを目指します。

3〜4人ですく大きな紙は、日本画用の和紙として特別に作られます。このすき舟は組み立て式で、倍の大きさの7尺（約2.1メートル）×9尺（約2.7メートル）にもなります。

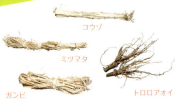

すき舟　　簀

### 手すき和紙 基本工程

**1 原料用意**

コウゾ／ミツマタ／ガンピ／トロロアオイ

紙の原料となる植物と、つなぎとなるトロロアオイを用意。

**2 煮る**

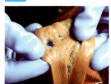

原料に薬を入れて煮て、繊維をやわらかくし、白くします。

**3 ちり取り**

繊維をほぐしながら、ちり（ゴミ）を取ります。

**4 ほぐす**

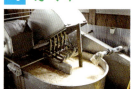

繊維をほぐします。昔は木づちなどでたたきました。

**5 「ネリ」作り**

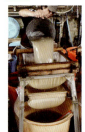

トロロアオイの根を水につけてねばりのある液体を作ります。これがつなぎとなるネリです。

**6 紙料液を作る**

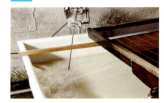

水に、4と5をとかして、紙のもと（紙料液）を作ります。

**7 すく**

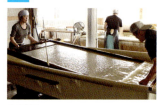

紙料液を何度もすくい、紙を作ります。

**8 乾燥**

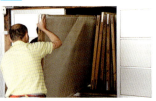

1枚ずつ板にはり、乾燥室に入れます。外に干す場合もあります。

## 紙料液作りの技

和紙のもととなる紙料液は、植物の繊維とネリを水にとかしたものです。作る紙の種類により、植物やネリの濃度など、細やかに調整します。

**ちり取り** ほんの少しのゴミも見のがさない！

**ネリ作り** 温度によってネバリがちがう

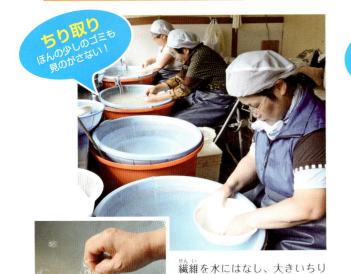

繊維を水にはなし、大きいちりから小さいちりまで、段階に分けて取りのぞきます。繊維は取らないよう、ていねいに。

ネリは温度が高いとねばりがなくなるため、とくに夏は作りおきができません。ちょうどよい濃度になるよう、複数の容器で管理します。

## 手すきの技

襖紙などの大きさの、2人ですく技を見てみましょう。

**紙すき** 光の透け加減でうすさを確認

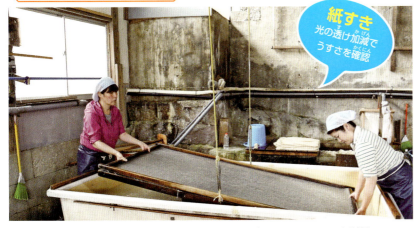

呼吸を合わせ、交互に紙料液をすくい、少しずつ紙の厚みを作ります。紙料液が少なくなってくると、濃度がうすくなるので、数多くすくう必要があります。

### リーダーは窓側

2人以上ですく場合は必ずリーダーがいて、すべてをチェックします。リーダーになるには10年ほど修行をつみます。

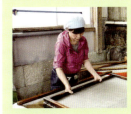

リーダーは窓側の明るい側にいて、すきながら紙の厚みを目で確認し、紙料液をすくう回数を決めます。

数回に一度、一部を切りはずし、専用の機械で紙の厚さを確認します。

## 紙すきの流れ

以下が、紙すきの一連の流れです。これを何度もくり返し、1舟あたり1日数十枚の紙を作ります。

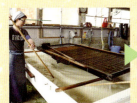
すき舟に材料を合わせて紙料液を用意します。

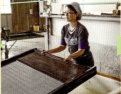
簀で紙料液をすくい、生紙を作ります。

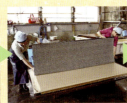
簀ごと移動して、生紙をぬらした布の上に重ねます。

簀をはずします。

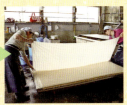
上にぬらした布をかぶせ、生紙どうしがくっつかないようにします。

※2人すきの紙のサイズは、3尺5寸（約1メートル）×6尺5寸（約2メートル）。3・6制という。

福井県

# 手すき和紙のスゴ技② 無形文化財3つの技

平安・江戸時代に考案された3つの技法を紹介します。いま受けついでいるのは、越前の岩野平三郎さん。これからも伝統をつないでいきます。

 打雲

雲のようなかすみがかかった色が、上下から波のように重なった紙。書道や、折形などに利用されます。(平安時代考案)

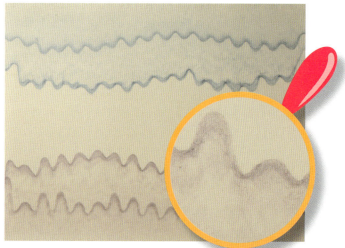

打雲和紙で折った折形は、風格を感じさせます。

ガンピの紙をすき、ぬれたまま、色を入れた紙料液を手前からすくい、前後に細かくゆらして、波のようなもようにします。2回おこなうことで、二重の波に。奥と手前を入れかえ、色をかえて同様におこないます。

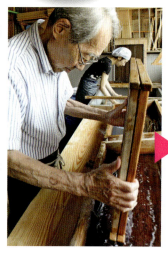

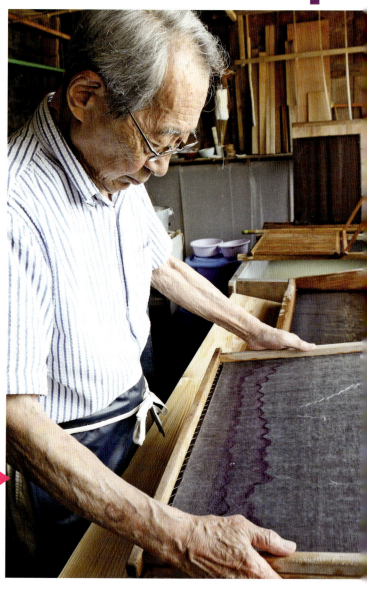

## 代々受けつがれる貴重な技

和紙作りの技術は、マニュアルではなく、人から人へ伝えていくものです。とくにこの3つの技法は、岩野平三郎製紙所で、親から子どもへ代々受けつがれてきました。

この3つの技法はすべて、1人が地の紙をすき、もう1人がその上に色の紙料液をかけるものです。いま、四代目が地の紙をすき、その横で三代目が色の紙料液を作って白い和紙に「華」をかける、という連携で作られています。四代目は自分の仕事をしながら、三代目の作業を見て、技を学んでいるところです。貴重な技法はこれから四代目、五代目へと受けつがれていくでしょう。

平安時代からの技をこれからもつないでいきます

## 和紙の技を見てみよう！

### 飛雲（とびくも）

色を雲に見立て、地の紙の上に飛び散らせている紙です。指で飛び散らせると小さなもように、おたまで飛び散らせると、大きなもようになります（5ページ「壁紙」参照）。（平安時代考案）

地の紙をすき、ぬれているうちに色の紙料液をたらし、もようにします。たらす量や濃度など、熟練の感覚が光ります。

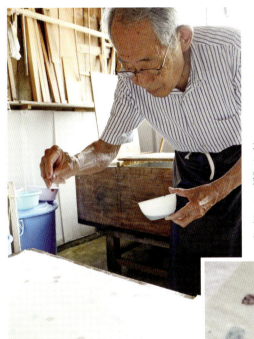

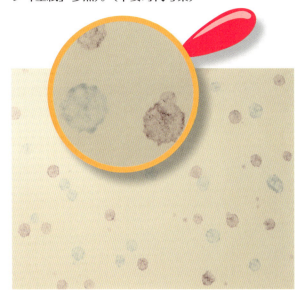
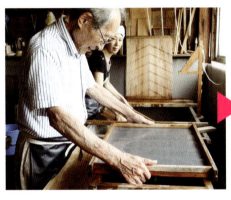

### 水玉（みずたま）

うすい青色に、大小の水玉もようで地の紙が見えます。1枚なのに、2枚のようにも見える、繊細な技法です。（江戸時代考案）

地の紙の上にうすい青の紙料液を重ねてすき、すぐに、上から水をたらします。するとそこだけ青色がはじけ、地の紙が見えるようになるのです。

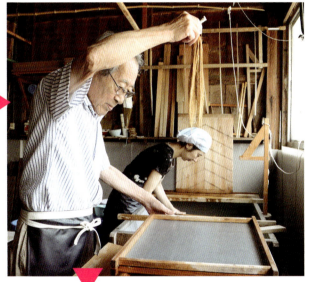

### 3つの技の色は？

和紙の製造工程でつけるもようを「華」といいます。ここで使われている華は、色の紙を細かく繊維状にして水にとかした、色つきの紙料液です。その濃度を、技法により調整するのも秘伝の技です。

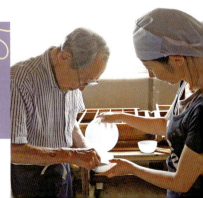

# 機械すき和紙のスゴ技

和紙を短時間に大量に作れるようにしたこの技術。印刷にも使いやすく工夫されています。越前和紙の機械すきの技を紹介します。

## 紙料液の用意

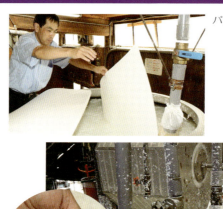

パルプを水でとかす機械「パルパー」。

機械すき和紙の場合、おもにパルプとよばれる、針葉樹（松など）や広葉樹（どんぐりの木など）の繊維をかためたシートを使います。この2つの配合をかえたり、そこに手すき和紙で使う植物繊維などをまぜて紙料液を作ります。印刷しやすい和紙にするため、表面を強くするデンプンのりや、インクのにじみ止めにマツヤニ（松の樹液）なども加えます。

とけたパルプやほかの繊維・材料をすりつぶしたりまぜたりする機械「ビーター」。白い紙にも青色を少し入れることで、より白く見えます。

## 和紙を作る大きな機械

※下の写真は、長い機械のため5枚の写真をつなぎ合わせています。

紙をすく、メインの機械はこれ1基。全長約18メートルです。中央あたりで紙をすき、右へ送られて上に折り返し、左はしにいってから、上の乾燥機（ドライヤー）に送られる仕組みです。どんな流れかくわしく見てみましょう。

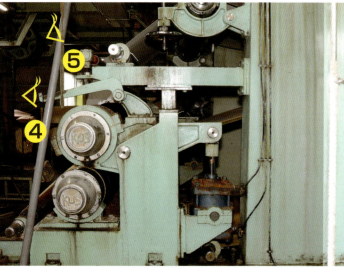
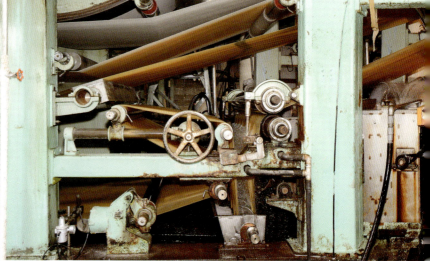

上からのぞいてみると……

### ❶ 紙すき
白い簀の上に紙料液が流れ、細かな振動で紙をすく仕組みになっています。

### ❷ 軽くしぼる
上から流れてくるベージュのシートはフェルト生地。できた紙といっしょにローラーにはさまれることで紙がフェルトにくっつき、余分な水分を軽くしぼります。

後ろから見てみると……

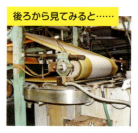

### ❸ 折り返し地点
紙はフェルトにはりついた状態でここから折り返し、プレスロールへ送られます。

和紙の技を見てみよう！

## 仕上げ作業

ロール状にできあがった紙は、目的に応じて、あつかいやすい長さに切られます。その後、紙にふくまれるごく少しの湿気を全体に均一にする作業「調湿」をおこない、検品して日本全国や海外へ出荷します。

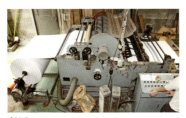
均一な長さに切りそろえます。

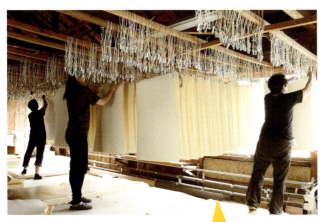
数枚ずつつるし、ひと晩おきます。湿気が均一になり、波をうっていたふちが、きれいにピンとはります。

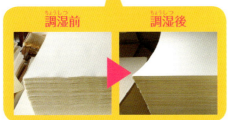
調湿前 → 調湿後

## 1つの機械で数百種の紙を作る

材料の割合をかえたり、色を入れたり、もようを入れたり、透かしを入れたりと、いろいろな技術を組み合わせ、昭和36年から数百種の紙を作ってきた石川製紙株式会社。その時代に合わせて、さまざまな技術を取り入れながら、新しい紙を作り続けています。

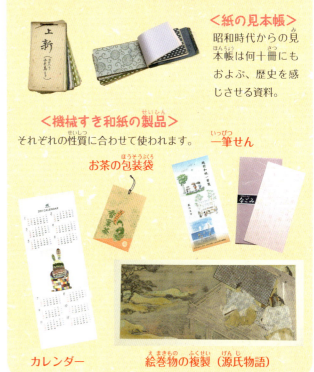

＜紙の見本帳＞
昭和時代からの見本帳は何十冊にもおよぶ、歴史を感じさせる資料。

＜機械すき和紙の製品＞
それぞれの性質に合わせて使われます。

お茶の包装袋　一筆せん
カレンダー　絵巻物の複製（源氏物語）

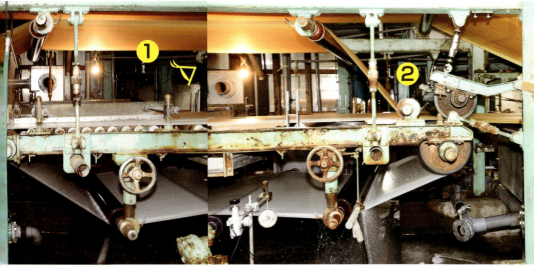
❶ ❷ ❸

前から見ると……

### ❹ フェルトからはずす
プレスロールで水分をしぼった紙は、フェルトからはがして上に送られます。引っぱりすぎても、ゆるすぎてもいけない、微妙な機械の調整が必要です。

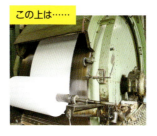
この上は……

### ❺ 乾燥させる
巨大なアイロン（ドライヤー）に巻かれ、約1周（10秒）で乾燥し、手前の棒にできあがった和紙が巻き取られます。3000メートルも巻き取ることができます。

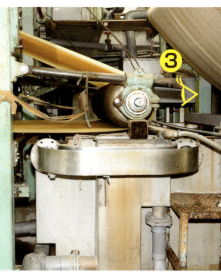

23

# 手すき紙を作ろう

牛乳パックを利用した、リサイクル紙の作り方を紹介します。実際に作ってみれば、和紙ができる仕組みが、身近に感じられるようになるでしょう。

ハガキとして使う場合は、サイズの決まりがあります。たて14〜15.4センチ×横9〜10.7センチ、重さ2〜6グラムです。さらに上に『郵便はがき』などと書く必要があります。これより大きい場合は、サイズや重さにより、追加料金がかかります。

### ＜用意するもの＞　ハガキ大の紙2枚分くらい

- 牛乳パック
- 洗たくのり（粉の場合小さじ2杯）
- 水
- 植物などのかざり
- ミキサー（写真はハンディタイプ）
- 水につける容器
- はりがねハンガー
- ストッキング（古くてよい）
- はさみ
- 布（タオルやぞうきんなど）

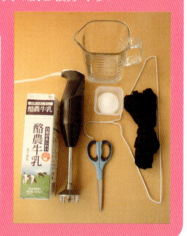

## 作り方

**1** 牛乳パックをよく洗い、容器に合わせて（水にひたるように）切ります。

**2** 容器に水と**1**を入れ、ひと晩おき、紙をふやかします。

**3** 切ったところから、うすいはっ水シートを両面ともはがします。

**4** 内側の紙を適当な大きさに手でちぎります。

**5** 容器に水400〜500ミリリットルを入れ、**4**をひと晩つけて、さらにふやかします。

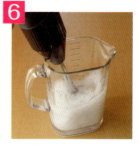

**6** **5**を水ごとミキサーにかけます。紙が綿のようにほぐれたらよいでしょう。

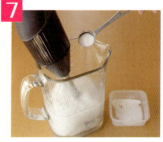

**7** 洗たくのりを加え、さらにミキサーにかけてとかし、紙料液を作ります。

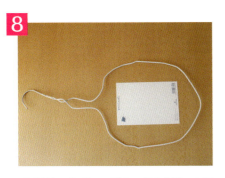
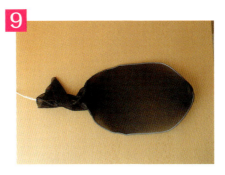
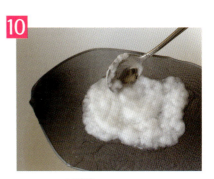

8 はりがねハンガーの形をハガキよりひと回り大きくなるように調整します。
※かたいので、むずかしければ大人の人にたのみましょう。

9 8にストッキングをかぶせ、紙すきの道具を作ります。これを2セット用意すると便利です。

10 9に7の紙料液を半量のせます。

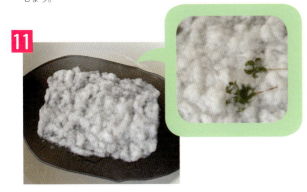

11 ハガキの形など、好みの形に整えます。葉っぱなどをかざる場合は、上から少し紙料液をのせるとしっかりとつきます。

12 水分を吸わせる布（タオルやぞうきん）を広げて11をのせます。

13 12の上に、もうひとつの9か、穴のあいたビニールなどをかぶせます。（じかに布をのせると、紙料液がくっついてしまうため）

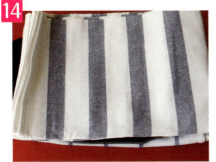
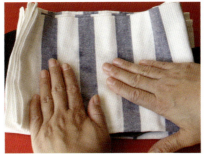

14 さらに水を吸わせる布をかぶせ、しっかり押して水分をぬきます。

15 13でかぶせたものを静かにはがします。

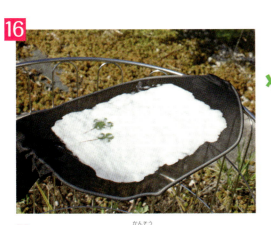

16 15を風通しのよい場所で乾燥させます。

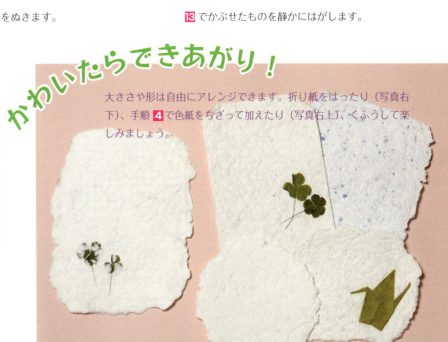

かわいたらできあがり！

大きさや形は自由にアレンジできます。折り紙をはったり（写真右下）、手順4で色紙をちぎって加えたり（写真右上）、くふうして楽しみましょう。

# もっと和紙を知ろう

和紙の品質は、紙の中では世界一ともいわれています。和紙はどんな歴史をへて、わたしたちの生活の中に根ざしてきたのか、またどんな活躍をしているのか学んでいきましょう。

## 和紙の歴史

紀元前2世紀ごろ、中国で紙は生まれました。その後朝鮮半島をへて、5世紀ごろに、日本へ伝わりました。和紙の歴史を見ていきましょう。

※紙や紙すきの技術が日本に伝わった時期は諸説あります。

### ●中国で発明された紙

中国では、紀元前140年から120年の紙がたくさんの遺跡から発掘されています。すべてアサでできており、これらの紙はものを包んだり書きしるすのに使われたようです。

次に後漢（25～220年）のころ、蔡倫という人が、木の皮、アサの繊維、漁網（アサ糸）、ぼろ布などを使って紙を作り帝にさしあげたところ、ほめられ、その後、蔡候紙とよばれたくさん作られました。蔡倫により改良された紙作りの技術が朝鮮半島へと伝わり、その後日本へと伝わってきたのです。

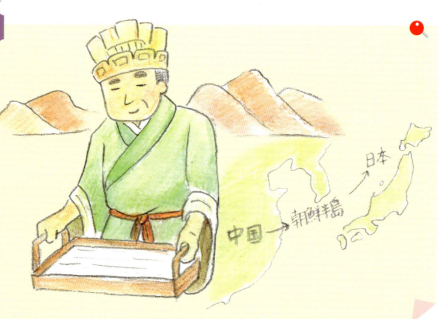

### ●紙すきのはじまりと和紙

4～6世紀、朝鮮半島でコウゾやクワなどを原料にした質のよい紙が作られようになりました。この技術は610年、高句麗の僧である曇徴により日本へと伝えられたといわれています。これは日本最古の歴史書の正史「日本書紀」の記録によるものです。当時、日本は聖徳太子が活躍していた時代でしたが、最近では6世紀前半あたりではといわれています。このころは中国から朝鮮をへて伝えられた、仏教が広まっていました。日本の国を仏教で平和に治めるためには、その教えを書いた教典が必要でした。しかし伝わった教典だけではたりないので、日本で写すことが必要になり、紙すきがはじまったのです。701年には今の京都府に紙すき家50戸が作られて、国による紙すきが本格的にはじまりました。

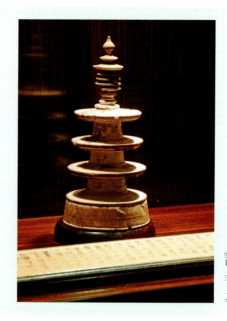

百万塔陀羅尼（中に、手前の仏教の教典が入っている）

## ●和紙が発展した時代

　紙すきの技術は奈良時代の終わりから平安時代のはじめに、大きく進歩しました。「流しすき」とよばれる紙すきの技術に、ネリ（10、18〜19ページ参照）を原料に加えた和紙が生まれたからです。これで和紙の品質はよくなり、たくさん作れるようになり、種類もふえました。もようをつけた和紙や工芸品も登場します。平安時代、貴族たちは和紙に日記を書いたり、和歌をよんだり、手紙のやりとりなどもして、和紙の文化が発展したのです。

## ●江戸時代の和紙

　江戸時代、江戸の町には多くの人が集まり、くらしにもたくさんの紙が使われました。紙に絵や文字をかくだけではなく、瓦版（今の新聞）や浮世絵、いろいろな読みものも作られました。さらに、傘やうちわ、障子、行灯、提灯などふだんのくらしにかかせないものとなりました。さらに、紙屋、本屋をはじめ20にもおよぶ、紙をあつかういろいろな職業も登場しました。

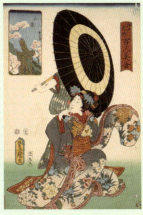

浮世絵にえがかれた和傘
「江戸名所百人美女」（三囲）
歌川豊国画

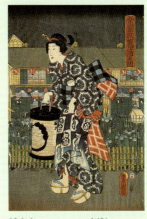

浮世絵にえがかれた提灯
「全盛花菖蒲之図」歌川豊国画

## ●紙が生まれる前のこと

　紙が発明される前は、絵や文字をかいて記録したり、残したりするには、何を使ったのでしょうか。

### パピルス
およそ5000年前のエジプトでは、ナイル川に生えているパピルスという草を、紙のようにのばして、それに絵や文字をかいていました。英語のpaper（紙）の語源です。

### 木簡
墨で文字を書くための、短ざく状の細長い木の板のことで、古代中国、朝鮮、日本でも使われていました。

### バイラーン（貝多羅経文）
インドやタイではヤシの葉を乾燥させて、長さを切りそろえてヒモでつづって作られていました。写経などに使われました。

### 羊皮紙（パーチメント）
2500年前、ヒツジやヤギの皮をうすくのばして文字などを書いていました。500年前までヨーロッパ中で使われていました。

# 広がる和紙の世界

ふだんの生活では、洋紙が一般的ですが、その一方で和紙のじょうぶさや美しさなどが見直され、世界に広がっています。

## ●和紙がユネスコ無形文化遺産に

明治時代、西洋から伝わった技術によって作られている洋紙。一度に大量に作ることができるので、今では洋紙のほうが多く使われています。しかし一方では和紙の手すき技術や品質のすばらしさが評価され、ユネスコ（国際連合教育科学文化機関）から細川紙（埼玉県）、本美濃紙（岐阜県）、石州半紙（島根県）が無形文化遺産に認定されました。和紙が世界に認められ広がっているのです。

石州半紙の天日干し

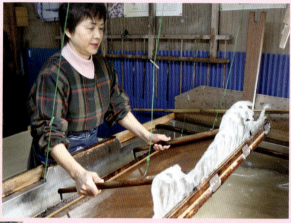
本美濃紙の手すき作業

## ●奈良時代からの石州半紙

万葉集の歌人、柿本人麻呂が紙すきの技術を伝えたという伝説も残る石州半紙。奈良時代からはじまり、コウゾを使った流しすきの技術で作られた紙は、3000回以上折り曲げてもやぶれない強さをもつ紙といわれています。

## ●江戸時代からの細川紙

江戸時代に、もとは和歌山県で作られていた細川紙を、江戸（東京）の紙問屋が近くの紙産地だった小川町（埼玉県）にたのんで作ったのがはじまりです。きめが細かく、けば立ちにくいのが特徴で、商家の大福帳（帳簿）やこいのぼりの材料などに使われました。

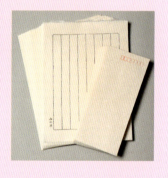

## ●奈良時代からの本美濃紙

奈良時代に建てられ、宝物9000点をおさめる正倉院（奈良県）。そこには本美濃紙に記された、そのころの戸籍用紙や文書が残っています。高級な障子紙や記録用紙にも用いられ、また土地台帳や大福帳（帳簿）にも使われていました。

## ●和紙とインクジェット紙

インクジェット印刷とは多くの家庭用プリンターに使われている、インクをふきつけて（ジェット）、紙に印刷する方式です。これは和紙にはあまりむかないといわれていました。なぜなら和紙は、天然の材料を使うので繊維の長さや厚さにばらつきがあったり、また洋紙などとちがいにじみやすいからです。しかし、最近はコート剤をぬって、和紙のもつやわらかさや風合いを残しながら写真や絵を印刷できる和紙インクジェット紙があります。和紙の活躍するシーンがふえてきました。

インクジェット紙で印刷した作品。和紙のもつ温かみも表現に加わります。

## ●和紙のランタンカー

2000年にドイツで催されたハノーバー国際博覧会で、次回「自然の叡智」をテーマに開かれる、2005年の国際博覧会「愛知万博」（愛知県）のコンセプトカーとして和紙でできた車が作られました。

この電気自動車は、外装、内装ともすべて和紙でできています。和紙はコウゾの皮を原料に、特殊な手法で立体的にすきあげられました。最新のLED照明がつけられ、内部から光るしくみで静かに走ることから、その名もランタンカー「螢」と名づけられました。2人の人間が乗って、最高時速125キロで走ることができます。

全長3.88メートル、車幅1.77メートル、車高1.87メートル

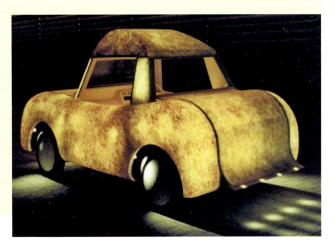

## ●越前和紙を使った海外での写真展

海外でも和紙への関心は高まり、日本や海外のアーティストによる和紙にプリントした作品展が開かれることもあります。越前和紙（福井県）を使ったすばらしい作品がアメリカの人たちに紹介され、日本の和紙が海を越えて広がっています。

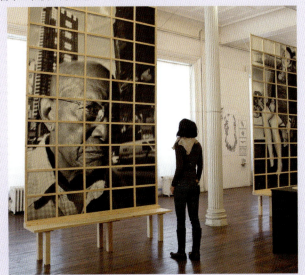

「うつす和紙」越前和紙を使った写真展（2013年アメリカ・ニューヨーク）

## ●江戸からかみの活躍

日本のすまいにかかせない襖にはる紙として発達した「江戸からかみ」。和の文化としても見直されてきています。中国で開催された上海万博でも紹介されました。

上海万博 日本産業館
キッコーマン料亭「紫」の襖に使用。

# 和紙と祭り

和紙は、全国のそれぞれの土地とその人々に育まれた歴史があります。そして和紙に関する、いろいろな祭りがあります。

## ●神と紙の祭り

福井県越前市の越前和紙は、1500年の歴史があります。ここでは、手すきを教えたという紙の神様「川上御前」を祀る権現山の頂上にある奥の院から、祭りの初日に神輿をおろしてはこぶ「お下り」儀式がおこなわれます。ふもとの岡太・大瀧神社にむかえての春の例大祭は、最終日に奥の院にもどるまで紙能舞、紙神楽など、さまざまな、和紙の行事がおこなわれます。

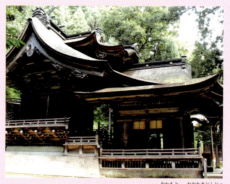
岡太・大瀧神社

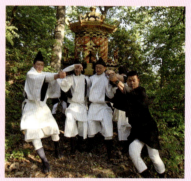
神輿の「お下り」

## ●美濃和紙あかりアート展

岐阜県美濃市は、1300年の歴史をもつ和紙の里です。「美濃和紙あかりアート展」は1994年に市制40周年を記念してはじまりました。美濃和紙を使い作られたあかりが公募され、昔ながらの町なみの中で美しく灯るあかりは、和紙のもつすばらしさと美しさで、来る人々を楽しませます。

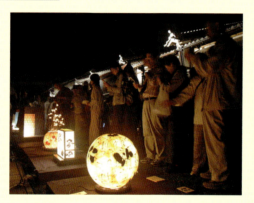
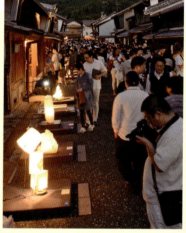
会場であかりアート作品を楽しむ人たち

## ●仙台七夕祭り

宮城県仙台市で江戸時代から続く七夕祭り。東北三大祭りのひとつで、毎年200万人以上の人が訪れます。3000以上の七夕かざりが並びます。七夕かざりは、上につけるくす玉や吹き流しなども千代紙や友禅紙などの和紙で作られています。

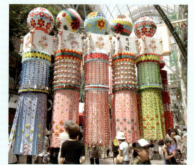
七夕かざり

## ●五箇山和紙まつり

富山県南砺市の五箇山和紙は、奈良や京都から伝えられ独自の和紙文化が作られたといわれています。現在、桂離宮の障子紙や重要文化財の補修に使われたりしています。和紙まつりは毎年9月に催され、手すきの体験や全国ちぎり絵展には多くの人が訪れます。

手すき体験

# 和紙職人になるには

日本の伝統、和紙の手すきの技をもつ和紙職人。これらの技術を身につけ学ぶにはどんな方法があるのでしょうか。

## ●弟子入りする

　手すきの和紙作りの工程は、何百年たっても大きく変わっていません。原料を用意し、皮をはぎ、繊維を煮る、ちり取り、ほぐし、ネリ作り、紙料液作り、紙すきそして乾燥という手順です。基本的な手順はこれだけですが、その一つひとつに、どれだけ気もちをこめて、ていねいに手作業できるかがとてもたいせつですし、そこにつきるといってもよいでしょう。とくに、手すきなどは高度な技術であり、リーダーになるには10年ほどの修行が必要といわれます。和紙職人をめざすのに、もっともたいせつなことは「和紙」が大好きであることです。

　和紙職人になるひとつの方法としては、越前和紙で有名な福井県、西島和紙で有名な山梨県、本美濃紙で有名な岐阜県、土佐和紙で有名な高知県といったように日本に数十ある和紙の産地を調べ、そこの和紙職人に弟子入りすることがあります。また、そのほか各地域には和紙の協同組合もありますし、地域によっては後継者育成事業の対象になっているところもあります。

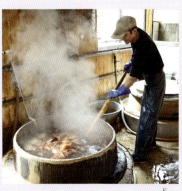
原料を煮る

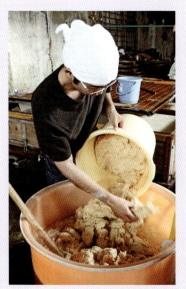
紙料液を作る

# 和紙と日本文化

　本やノート、画用紙、教科書やプリント、和菓子などを包んでいる紙、カレンダーなど、わたしたちの毎日のくらしには、たくさんの紙が使われています。ほかにもトイレットペーパー、ティッシュペーパー、……数えあげたらきりがないですね。とくに日本では、障子や襖、屏風、傘など西洋の国々とはちがう使いかたをしてきました。それらは日本の自然と季節やそれぞれの土地で作られ育った「和紙」で作られてきました。日本人は、和紙で作ったいろいろなものをくらしに役立ててきたのです。

　「和紙」ということばのはじまりは、明治時代のはじめ1870年ごろ、西洋からやってきた「洋紙」に対して、日本に古来からあった「紙」を「和紙」とよぶようになったのです。江戸時代の終わりごろオランダから来た博物学者のシーボルトは、日本の家や町にあふれる和紙におどろき、その原料や作りかたを調べ、その質の高さにびっくりしたといいます。外から太陽の光をうすい和紙を通してとりこむ障子。部屋をしきる襖は、夏ははずすと風が通って涼しく、冬はしきって暖かい。室内で使う行灯は、風から油やロウソクの炎を和紙でまもり部屋を明るくします。和紙は人びとの生活にいろいろと役立っていました。

　こうした日本の和紙の文化は世界に誇れるものです。和紙の原料は自然の素材を生かし、その土地の風土に合う方法で、手すきという、和の技術でささえられてきました。そして世界一といってもよい「和紙」を作りあげたのです。これからも和紙は、これまでもそうであったように、日本のすばらしい技術を次の世代に伝え、和の文化として未来につなげていくことでしょう。

著者…和の技術を知る会
撮影…イシワタフミアキ
装丁・デザイン…DOMDOM
イラスト…荒木絵里奈（DOMDOM）
編集協力…山本富洋、山田　桂

■撮影協力・部分監修
P1、P4～P15…小津和紙／株式会社 小津商店
　　　　　　　東京都中央区日本橋本町 3-6-2
　　　　　　　（http://www.ozuwashi.net/）
P9…………… 折形：須田直美
　　　　　　　オフィシャルブログ「包み結び　櫻撫子」
　　　　　　　（http://ameblo.jp/tsutsumi-musubi/）
　　　　　　　山根折形礼法教室
　　　　　　　（http://www.yamane-origata.com）
P16～P17……全国手すき和紙連合会
　　　　　　　（http://www.tesukiwashi.jp）
P18～P21……岩野平三郎製紙所(福井県越前市大滝町27-4)
　　　　　　　福井県和紙工業協同組合
　　　　　　　（http://www.washi.jp/）
P22～P23……石川製紙株式会社
　　　　　　　福井県越前市大滝町 11-13
　　　　　　　（http://www.echizenwashi.net/）
P4、P29……ブンケイフォト

■参考資料
『和紙 多彩な用と美』久米康生著／玉川大学出版部 1998
『和紙博物誌 暮らしのなかの紙文化』小林良生／淡交社 1995
『和紙と暮らす』(別冊太陽)増田勝彦監修／平凡社 2004
『和紙のある暮らし』(コロナブックス)太陽編集部・コロナブックス編集部 編／
　平凡社 2000
『和紙つくりの歴史と技法』久米康生著／岩田書院 2008
『日本の手わざ(1) 越前和紙』斎藤岩雄解説、佐藤秀太郎監修、野久保昌良撮影
　協力：伝統的工芸品産業振興協会、福井県和紙工業組合／源流社 2005
『和紙の絵本』富樫朗 編・森英二郎 絵／農山漁村文化協会 2008
『「紙」の大研究 紙の歴史』 丸尾敏雄監修、樋口清美構成・文／岩崎書店 2004
『「紙」の大研究 紙とくらし』 丸尾敏雄監修、樋口清美構成・文／岩崎書店 2004
『「紙」の大研究 紙をつくろう』 渡部國夫監修、高岡昌江構成・文／岩崎書店 2004
『「紙」の大研究 紙の実物図鑑』 岩崎書店編集部 編／岩崎書店 2004

■写真・図版提供・協力
P4…提灯：岐阜工芸、紙衣の着物：(公財)紙の博物館、蛇の目傘：(株)坂井田永
吉本店、障子：石川製紙(株)、山鹿灯籠：山鹿市商工観光課、和紙の畳：岩村畳店
P5…ドレス：尾村知子、壁紙：石川製紙(株)／岩野平三郎製紙所、屏風：越前和
紙の里　紙の文化博物館、小物入れ：越前和紙の里　パピルス館
P6…恐竜ペーパークラフト・張り子・窓かざり和紙シール：越前和紙の里　パピル
ス館、和凧：越前和紙の里　紙の文化博物館
P7…和紙の手さげバッグ：長田栄子・和也、扇子：越前和紙の里　紙の文化博物館、
コースター・うちわ・時計・扇子・コインケース：越前和紙の里 パピルス館、文箱：
石川製紙(株)
P8…和紙人形「神輿」：米山隆、和紙人形「紙すき」：岩井昌子、和紙のあかり：上
田みゆき・かとうこづえ、ちぎり絵「フラワー」：菅野智子、継紙の詠草料紙：越
前和紙の里　紙の文化博物館、富嶽三十六景：石川製紙(株)
P9…折形 木の花包み・きなこ包み・うさぎの粉包み：須田直美、旧池田氏洋館の
金唐紙：大仙市教育委員会
P15…障子紙：越前和紙の里　卯立の工芸館、襖紙：「江戸からかみ」東京松屋、紙
幣（お札）と越前和紙：越前和紙の里　紙の文化博物館
P16…名尾和紙：肥前 名尾和紙、美濃和紙「岐阜提灯」：(株)オゼキ、土佐和紙：
いの町紙の博物館（草流舎制作）
P17…越中和紙：(有)桂樹舎、深山和紙：白鷹町産業振興課、成島和紙：成島和紙
工芸館、上川崎和紙：二本松市和紙伝承館、内山紙「白根大凧合戦」：新潟市
P26…百万塔陀羅尼：越前和紙の里　紙の文化博物館
P27…江戸名所百人美女（三圍）・全盛花菖蒲之図：東京都立中央図書館、パピルス・
バイラーン・木簡・羊皮紙：(公財)紙の博物館
P28…石州半紙の天日干し：石州和紙会館、本美濃紙の手すき作業：美濃和紙の里
会館、本美濃紙の障子と書道紙：美濃市教育委員会
P29 インクジェット紙作品：(株)竹尾、和紙のランタンカー「蛍」：デザイン・発
案 山本容子／制作 堀木エリ子アンドアソシエイツ、「うつす和紙」越前和紙を使っ
た写真展：福井県和紙工業協同組合／石川製紙(株)、上海万博 日本産業館キッコー
マン料亭：「江戸からかみ」東京松屋
P30…岡太・大瀧神社：福井県和紙工業協同組合／石川製紙(株)、あかりアート
作品の光景：美濃市観光協会、七夕かざり：仙台観光コンベンション協会、五箇山
和紙まつり：富山県 五箇山和紙の里
P32…蛇の目傘：(株)坂井田永吉本店、江戸からかみ小物：「江戸からかみ」東京松屋
（敬称略）

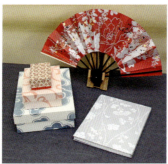

### 子どもに伝えたい和の技術2　和紙

2015年3月　初版第1刷発行　　2024年11月　第6刷発行

著………………… 和の技術を知る会
発行者…………… 水谷泰三
発行所…………… 株式会社 文溪堂　〒112-8635　東京都文京区大塚 3-16-12
　　　　　　　　　　TEL：編集 03-5976-1511
　　　　　　　　　　　　　営業 03-5976-1515
　　　　　　　　　　ホームページ：https://www.bunkei.co.jp
印刷……………… TOPPANクロレ株式会社
製本……………… 株式会社ハッコー製本
ISBN978-4-7999-0077-2／NDC508／32P／294mm×215mm

©2015 Production committee "Technique of JAPAN" and BUNKEIDO Co., Ltd.
Tokyo, JAPAN. Printed in JAPAN

落丁本・乱丁本は送料小社負担でおとりかえいたします。定価はカバーに表示してあります。